李叔同 （1880—1942）

李叔同（1880—1942），幼名成蹊，學名文濤，又名岸、廣侯，字叔同，號漱筒，別號有息霜、晚晴老人等近兩百個，出家後法名演音，號弘一。他是中國近代史上最具傳奇色彩的人物之一。

光緒六年（1880）九月二十日生於天津，祖籍浙江嘉興。父親李世珍（號筱樓），清同治四年（1865）進士，與李鴻章爲同年，曾官吏部主事。後辭官經營鹽業，晚年又興辦錢莊，爲津門巨富。叔同行三，長兄早殤；次兄文熙，爲清末秀才，精于醫術。

李叔同五歲時，父親去世，喪禮極隆重，大請僧人「放焰口」超度，這在李叔同的心中種下了佛教的種子。

李叔同自幼聰穎好學，七歲起，正式接受啓蒙教育，從仲兄文熙讀《三字經》、《格

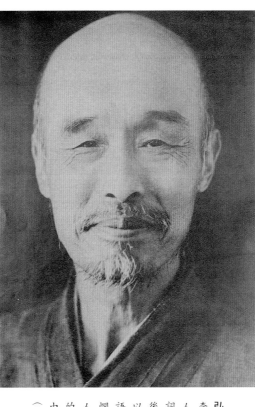

弘一法師像

李叔同的前半生是多才多藝的文人，在繪畫、戲劇、音樂、詩詞、書法、金石皆有不凡造詣。後半生卻遁入空門，一心向佛，以獨特的弘一體書法抄寫佛經佛語，廣爲宣傳佛教。像這樣由絢爛歸於平淡、恬靜、沖逸的傳奇人生，在中國歷史上是極其少見的。圖是弘一法師於一九三七年由青島返閩途經上海時所攝。

（許）

言聯璧》、《文選》等，後又從塾師常雲莊讀《孝經》、《毛詩》、《四書》、《古文觀止》、《史記》、《漢書》、《爾雅》、《說文》等。

少年時代的李叔同興趣非常廣泛，尤其顯露出非凡的藝術天賦。除讀書外，他還向家中請來唱堂會的京戲演員學唱戲，又常去文士們的賞識，很快就加入了許幻園組織的「城南文社」，並與許氏成爲摯友，二人還與袁仲濂、蔡小香、張小樓結爲「天涯五友」，詩詞唱和，李叔同的詩詞作品常冠群倫，書法刻石亦佳，不久即「二十才名驚海內」了。其間，出版了《詩鍾彙編初集》、《李廬詩鍾》、《辛丑北征淚墨》。因感憤國運的頹敗，所作詩文帶有強烈的憂國憂民色彩，爲排遣胸中的憤懑之氣，李叔同還常寄情丹青，並於民國十年（1921）與僧宗仰、畫家任伯年、書法家高邕之等組織「上海書畫公會」，每周出版《書畫公會報》一期，自己也出版《李廬印譜》一卷。

戊戌年，他曾治「南海康君是吾師」印一方，以示支持。

十八歲時，李叔同奉母命娶天津茶商俞氏女。次年爲避「康黨」，他的文藝才華深得上海南下上海。到滬後，他的文藝才華深得上海

光緒二十七年（1901）李叔同考入南洋公學經濟特科，不久南洋公學發生風潮，學生集體退學。退學後他曾翻譯《法學門徑書》和《國際私法》二書，此爲中國最早介紹國際法的專門譯著。他又創辦「滬學會」，搞演講，辦補習學校，以提高社會青年的知識與覺悟。還熱心於音樂的創作，李叔同不僅是中國學堂樂歌最爲傑出的作者，而且較早注意將民族傳統文化遺產作爲學堂樂歌的題材。

他的樂歌作品廣爲青年學生和知識份子所喜愛，像《送別》、《憶兒時》、《夢》、《西湖》等，特別是《送別》，先後被電影

票房學戲。他還醉心於書法學習，十二歲起他就潛心臨習篆、隸、魏碑等，於篆書著力尤多。李叔同還有極高的文學天分，十五歲時就以「人生猶似西山日，富貴終如草上霜」之句名噪津門。兩年後，他又從天津名士趙幼梅學詩詞，唐敬嚴學書法、金石。

除在傳統學問上下工夫外，他又學習算術、外語等「新學」，對新學的學習，使李叔同對中國封建社會的種種弊端有了深刻認識，對康有爲等人的維新變法他非常贊同，

《早春二月》、《城南舊事》成功的選作插曲或主題歌。由他自己寫的詞譜曲《春遊》，則是中國目前可見最早的一首合唱歌曲。李叔同一生迄今留存的樂歌作品七十餘首。

光緒三十一年（1905）二月初五，李叔同生母病故，叔同扶柩回津，並首倡喪禮革新，以開追悼會和行鞠躬禮代替傳統喪禮，引起社會的極大反響。為表對母親的哀思，更名「李哀」，守孝半年之後，於八月東渡扶桑，開始了六年的留學生涯。

到日本後的第一年，李叔同一邊補習日語，一邊從事學術、文藝活動。他先撰《圖畫修得法》和《水彩畫法說略》二文發表於留日學生高天梅主編的《醒獅》雜誌上，後又創辦《音樂小雜誌》，還加入日本漢詩社「隨鷗詩社」，發表《春風》、《前塵》等多件詩詞作品，深得日人好評。

光緒三十二年（1906）九月，李叔同考入東京上野美術學校西洋畫科，隨黑田清輝學西畫，課外又從上真行勇學音樂戲劇。是年冬，在日本組織春柳社，也就是中國話劇第一個演出劇團，開中國新劇表演藝術之先河。為了賑濟淮北的水災，春柳社首次公演了法國小仲馬的名劇《巴黎茶花女遺事》（即《茶花女》）之第三幕最後兩場），月，在東京本鄉座劇場上演了《黑奴籲天錄》。此劇的公演又大獲成功，獲得日本戲劇論界的高度讚揚。此後，春柳社又排演過《生相怜》、《畫家與其妹》等劇，李叔同均扮演重要角色。留日期間，李叔同並與一位日本姑娘發生感情並結婚。

演取得了盛大的成功，《東京日報》為之發布消息並讚揚李叔同扮演的瑪格麗特優美婉麗，使東京觀眾大為轟動。其演出成功，大力促進了春柳社的發展，春柳社迅速發展至八十多人，第二次的公演是一九〇七年六

宣統三年（1911），李叔同從東京上野美術學校畢業，攜日籍妻子回到國內。次年，民國元年（1912）秋，李叔同應時任浙江兩級師範學校校長的老友經子淵之邀，任該校西畫、音樂教員，與姜丹書、夏丏尊、單不廠、馬敘倫等同事。到民國七年（1918）出家止，李叔同在此任教凡六年，以其高尚的人格、廣博的知識、新穎的思想和嚴謹而獨特的教學風格深得學生的愛戴，為我國的近代美術運動作出了巨大的貢獻，培養了劉質平、豐子愷、吳夢非、潘天壽、蔡丏因等一大批傑出的藝術人才。民國四年（1915）開始，他還受南京高等師範學校校長江謙之邀任該校圖畫、音樂教師。在杭州任教期間，李叔同大量參與各種藝術活動，編《白陽》雜誌，並發表一批藝術理論文章和歌曲作品於上；編寫出版一批

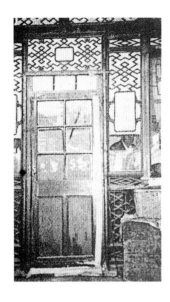

李叔同舊居（圖片為作者提供）
天津市河東區糧店後街60號
院內小景（1882年遷居於此）

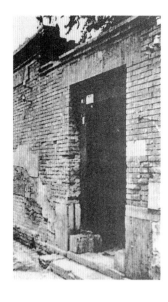

李叔同舊居（圖片為作者提供）
天津市河東區陸家豎胡同2號
老宅前門（1880年出生地）

上海外灘（洪文慶攝）

李叔同19歲時，為避「康黨」之嫌，奉母攜妻南下海，到滬後，他的文藝才華深得上海文士們的賞識，很快就加入城南文社，並與許幻園等結為天涯五友。不論詩詞或書法刻石丹青，均獲好評，不久即「二十才名驚海內」。圖為上海外灘，其建築巨大而西化，在民初時代成為十里洋場的代表景觀。也因其地利興旺而成為近代中西文化薈萃之地，是故李叔同能在此地盡展其過人的才華。（許）

歌曲集，創作了不少膾炙人口的歌曲，如《送別》、《晚鐘》、《朝陽》等等；還與學生和諸好友組織「樂石社」，從事金石研究；又逢「西泠印社」成立，加入爲首批會員，並與吳昌碩相往來。

李叔同幼時即接觸佛教，在奔波杭甯兩地教學之餘，常和夏丏尊到西湖畔的佛寺中遊玩、喝茶，對佛教的興趣更濃，並於民國六年（1917）有了出家的念頭。是年底，他在虎跑定慧寺嘗試斷食，歷時十八天，感覺良好，更堅定了出家的信念。同時與著名佛

教信徒、文人、書法家馬一浮密切來往，在馬指導下學佛。到民國七年（1918）六月底，他了結了塵俗間的一切事務，七月十三，在虎跑寺披剃，皈依了悟法師，法名演音，號弘一。九月入靈隱寺受比丘戒。

弘一出家後，把全部精力投入到對佛教經典的研究之中，他選修了佛教中最難最苦的律宗，用大量的時間點校、編撰律學著作，在泉州開元寺創辦南山律學院，又創閩南佛教修正院，培養了一大批青年佛學人才。由於他的艱苦努力，湮沒七百多年的南山律宗終於得以復興，他也被佛教界奉爲

州、南安等地，並與廣洽法師、瑞今法師結法侶之緣，民國十九年（1930）夏丏尊、劉質平、豐子愷等集資於上虞白馬湖畔築「晚晴山房」供弘一居住。

出家之初，弘一法師主要居杭州各寺院，後常雲遊浙東，民國十年（1921）三月起「以永嘉（溫州）爲第二故鄉，永福寺爲第二常住」達十年。民國十七年（1928）多以後，除雲遊溫州、上虞、杭州、青島、廬山等地弘法外，大部分時間駐錫廈門、泉

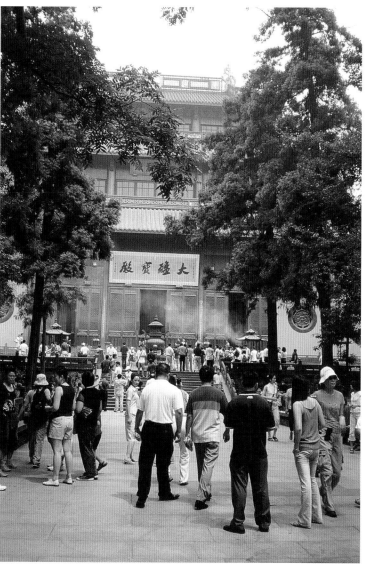

杭州是李叔同生命中一個重要的地方，他不僅在浙江兩級師範學校任教多年，作育無數英才，如豐子愷、劉質平、吳夢非、潘天壽、蔡丏因等，並大量參與各種藝術活動。民國七年（1918）九月，他正式入杭州靈隱寺受比丘戒，成爲佛門弟子。今日靈隱寺依舊香火鼎盛，人潮不絕，蔚爲佛門勝地之一。（許）

「南山律宗第十一代祖」。

弘一在修習佛法的同時，仍保有一顆堅貞的愛國熱心，民國二十六年（1937）抗日戰爭全面爆發後，他「爲護法故，不怕炮彈」，立志殉教，並反覆書寫「念佛不忘救國，救國不忘念佛」。豐子愷從桂林寫信請他到後方同住，他也沒有接受，而是堅持在淪陷區的廈門弘揚佛法，宣傳抗日救國。

出家前李叔同於繪畫、戲劇、書法、音樂、詩詞、金石諸藝皆有極深的造詣。出家後，向他求墨寶者甚眾，皆拒之，後得嘉興范古農居士啓發，以書法爲手段弘揚佛法，遂再度與書法結緣，書寫大量的佛語、佛聯、佛經贈予各界。同時，將修行佛法所得揉入書法，書藝日臻化境，終成一家之體，「樸拙圓滿，渾若天成」，成爲一代書法巨匠。

民國三十一年（1942）九月初四，弘一大師於泉州溫陵養老院圓寂，世壽六十有三，僧臘二十五年。大師臨終前三日，書「悲欣交集」四字，這是他的絕筆，也是他一生從才子到一代律宗高僧的寫照。

《晨鵲夜寢八言聯》

1912年 楷書 對聯 紙本 150X25公分 上海朵雲軒藏

李叔同出家前是一位傑出的美術家、音樂家，也是一位出色的藝術教育家。一九一一年他從日本留學歸國後，曾先後在天津工業學校教授、上海城東女子學校等處教授圖畫、音樂；一九一二年開始，他在浙江省立兩級師範（浙一師）任教達七年之久。這裏也是他出家的過渡之地。當時同在浙一師任教的夏丏尊曾對他的出家影響不小。

夏丏尊（1886—1946），原名鑄，字勉旃，號悶庵。和李叔同都在一九〇五年到日本留學，故此聯左書「勉旃學長先生正」。夏就讀的是弘文學院，一九〇七年回國，在浙江一師教授日語等課程。夏對佛學有極深的研究。李叔同到杭州後，由於都曾在日本留學的緣故，與夏十分投緣，二人經常一起談論藝術、人生、佛法，常同遊西湖及杭州的各大寺廟。這對李叔同的出家起了很大的啓發和推動作用，李叔同最後剃度受戒，也是因夏的一句：「既住在寺裏面，並且穿出家人的衣服，若不出家那是沒什麼意思的，所以還是趕緊剃度好。」

此聯書於一九一二年，聯語出自清乾嘉年間著名學者、詩文名家洪亮吉（1746—1809）《卷施閣文集乙集》卷四所收《與崔禮卿書》，原句為：「晨鐘撼鵲，於以極興；夜寢列燭，求其悅魂。」款署「李息公書卷施閣句。」「李息」、「李哀」是一九〇五年李叔同母喪後爲表對母親的深切懷念而起用的名號。「卷施閣」是洪亮吉的書齋號。

聯句與款識字形大小雖不相同，但字體則完全一致，筆法字勢，全出自北魏《張猛龍碑》，結字修長，筆勢峭拔，然筆意之渾厚樸茂過之。此一路書風代表了當時李叔同書法的典型面貌。

李叔同臨節臨北魏《司馬景和妻墓誌銘》 局部 紙本

尺寸不詳 夏丏尊舊藏

李叔同臨習北碑，不像一般學書者亦步亦趨地照臨拓片。他在臨碑文時，常將碑中字跡漫漶者略去不臨。所以臨本結構緊湊，筆意流暢，別有一種韻致。由此可見他傑出的書法領悟力，這也正是他成爲一代書法巨匠的原因之一。《司馬景和妻墓誌》刻於北魏延昌三年（415），楷書二十一行，行二十一字。書法峻快清勁，結體奇逸雅致，爲墓誌之代表作。

魏代揚州長史南梁郡太守宜陽子司馬景和妻墓誌銘夫人姓孟字敬訓清河人也蓋中散大夫之勿

李叔同節臨《天璽紀功碑》 局部 1917年 篆書 軸

紙本 尺寸、收藏不詳

夏丏尊曾說：「李叔同於古代碑帖涉獵甚廣，尤致力於《天發神讖》、《張猛龍》及魏、齊諸造像，臨寫不下百餘通。」李叔同所臨此件，結體平整，用筆潔爽，將碑拓石花盡行剔除，忠實之下別有一種意趣。唯原碑已經殘缺，難以完全通讀，故李氏所臨文字有所揀擇。

三國·吳《天璽紀功碑》 局部 篆書 拓本

碑原在江蘇江寧縣學清嘉慶年間毀於火此碑通稱《天發神讖碑》，又稱《吳孫皓紀功碑》、《紀功頌》等，又因碑由三段石塊組成，故又俗稱《三段碑》。三國吳天璽元年（276）書刻，宋代斷爲三截，上段21行，中段19行，下段10行，共計三百餘字。該碑雖爲篆書，然用筆一改秦漢以來篆書的習慣，以方筆寫篆，收尾處拖長，使筆畫呈首方尾尖的效果，結體上方折與圓轉並用，具有濃厚的裝飾意趣。此碑爲三國東吳著名碑刻，其奇特的面貌，代表了東吳書風的主要特色，在書法史上具有很大影響，後世學書者多有臨習。

夜寢列燭來其悅魂

勉旃學長先生正　李息哀公書卷施閣句

晨鵲藏壽花呂極興

壬子七月時同客杭州師範學舍

《爲劉質平書格言》

1917年 行書 卷 紙本 18X57公分
浙江平湖弘一法師紀念館藏

劉質平是李叔同在浙江第一師範任教時最得意的學生之一，一九一六年畢業後赴日本留學，其間多得李叔同資助。劉在日期間與李叔同書信往來頻繁，曾託李向浙一師校長經子淵（亨頤）謀取一教職，因傳言劉在日本「曾誹謗母校師長，已造成惡感」而遭拒絕，心情很苦悶，來信請李書格言以自警。是時李叔同已有向佛之心，便選錄格言九則，寄贈劉質平，署名「李嬰」。

九則格言分別爲：

其一：日夜痛自點檢且不暇，豈有工夫點檢他人。責人密自治疏矣！

其二：不虛心，便如以水沃石，一毫進入不得。

其三：自己有好處，要掩藏幾分，這是涵育以養深；他人不好處，要掩藏幾分，這是渾厚以養大。

其四：涵養全得一「緩」字，凡語言動作皆是。

其五：宜靜默，宜從容，宜謹嚴，宜儉約，四者切己良箴。

其六：謙退第一保身法，安詳第一處事法，涵容第一待人法，灑脫第一養心法。

其七：物忌全勝，事忌全美，人忌全盛。

其八：世人喜言「無好人」，此孟浪語也。推原其病，皆從不忠不恕所致。自家便是個不好人，更何暇責備他人乎？

其九：面諛之詞，有識者未必悅心；背後之議，受憾者常至刻骨。

從所選格言內容看，皆是勸戒世人修煉本性，正如他在後記中所說，是他自己當時最愛誦讀，也正是他一貫爲人的準則。由是觀，李叔同是一推己及人的知識份子。而這幾條格言，至今觀之，依然值得敬守。

初看此卷，似覺整幅作品風格不一，有凌亂、不統一之感，細品味之，乃見其是一幅精心之作。卷中九則格言，各成段落，以空行隔開，各條書法自成一種面貌，不僅字形大小有異，章法參差變化，字體亦有碑誌、造像記之區別，他早年臨習黃山谷的成分也十分明顯。

李叔同晚年說自己的書法特注重章法，認爲他的每一幅字「應作一張圖案畫觀之則可矣」，觀是幅，信然！

日夜痛自點檢且不暇，豈有工夫點檢他人，責人密自治疏矣

不虛心，便如以水沃石，一毫進入不得

自己有好處，要掩藏幾分，這是涵育以養深

李叔同節臨《楊大眼造像記》局部 紙本 尺寸不詳 夏丏尊舊藏

巴主仇池楊大眼爲
夫靈光弗曜大千懷
永夜之邁葉靡藻之
懺是以如來應群緣
以顯迹像著降及後

李叔同從十二歲開始，大量臨習《張猛龍碑》、《張遷碑》等北魏名碑，打下了深厚的碑學基礎，他在俗時期的書法主要是植根於北碑。《楊大眼造像記》爲北魏名碑，在造像記中最認真臨習。1918年夏他出家之前將「積久盈尺」的碑帖字紙交予夏丏尊，此件即其中之一。

涵養全得一緩字凡語言
勤作皆是

宜靜默宜從容宜謹嚴宜
儉約四者切己良箴

癡脫第一保身法安詳第一
應事法涵容第一待人法

謹退第一養心法安詳第一
物忌全勝事忌全美人
忌全盛

世人喜言無好人此孟浪語也推原
其病皆從不思不恕所致自家便
是簡不好人更行呶責備他人乎
面諛之詞有識者未必悅心
背後之議受憾者常至刻骨

賀平老棣屬書格言諸筆余丘日所最愛誦者
敬州老以報之願与
賀平共勉免也
丁巳初秋李嬰時在杭州

李叔同節臨《黃庭堅松風閣帖》局部　紙本　尺寸未詳
夏丏尊舊藏

黃庭堅（1045～1105）字魯直，號山谷道人。宋代書
法四大家之一。善草書，楷書自成一體，懸腕得蘭
亭風韻，然草不及行，行不及真。《松風閣詩帖》為
其行書名帖之一，清初刻入《三希堂法帖》，現藏台
北故宮博物院。此帖書其自詠詩，二十九行，筆法瘦
勁婉通，神閒意穠。李叔同早年臨習此帖，書寫順序
卻一改原作自右向左的慣例，按照現代書寫習慣，由
左向右書寫，別有一種特色。

李叔同節臨北魏《始平公造像記》局部　紙本　尺寸未
詳　夏丏尊舊藏

李叔同早年曾大量臨習魏晉碑刻，其中《龍門二十品》
為臨習最多的範本之一。《始平公造像記》為「龍門
二十品」之一，全稱《比丘慧成為亡父洛川刺史始平
公造像記》，朱義章書，刻於北魏太和二十二年
（498），楷書10行，行20字，書法凝重厚實，用筆雄
強方折。

「世間無論哪一種藝術，都是非思
量分別之所能解的。即以寫字來
說，也是要非思量分別，才可以寫
好的。同時要離開思量分別，才可
以鑑賞藝術，才能達到藝術的最上
乘境界。」

　　　　　　　　——弘一法師

《與劉質平書信》

1918年 行草 紙本 尺寸未詳
浙江平湖弘一法師紀念館藏

弘一法師書法作品中信札不在少數，但出家前後的風格有明顯差別。出家後的書法極重章法，結字謹嚴，加之以向佛之心行筆，呈現一種冷靜蕭穆的氣象，然也稍顯拘謹。此件信札，是他從俗世向佛家過渡時期所寫，仍保留很濃的俗世意味。章法隨意自然，運筆灑脫流暢，流露出他才情恣肆的本色，別有一番意趣。此後弘一法師所書信札漸趨淡泊、靜，蓋其修煉佛法，心境漸次空、靜使然也。全信內容僅一百字：

「書悉。君所需至畢業爲止之學費，約日金千餘圓，頃已設法借華金千圓，以供此費。此款雖修道念切，然決不忍置君事於度外。倘可借到，余再入山，如不能借到，余仍就職至君畢業時止。君以後可以安心求學，勿再過慮，至要至要！即頌

近佳

演音

三月廿五日」

此件作品未署年款，但從信的內容和署名可以看出，這封信札是李叔同出家前（1918年）寫給劉質平的。李叔同於一九一六年冬季在虎跑定慧寺嘗試斷食成功，斷食的緣起是，有一次夏丏尊看到一本日本雜誌上有篇關於斷食的文章，說斷食是身心「更新」的修養方法，自古宗教上的偉人如釋迦、耶穌都曾斷食過。李叔同聽後決心實踐一下，便利用該年寒假，到西湖虎跑定慧寺去實行。經過十七天的斷食體驗，他取老子「能嬰兒乎」之意，改名李嬰，同時對采的圖文內容，教人爲之莞爾。

於寺院的清靜生活也有了一定好感，這可說是他出家的近因。

他斷食後寫「靈化」二字贈其學生朱穌典，將斷食日記贈堵申甫，又將斷食期間所臨的各種碑刻贈與夏丏尊。從此以後，他雖仍在學校授課，但已茹素讀經且供佛像了。

過了新年，即一九一七年，他就時常到虎跑定慧寺習靜聽法。這年舊曆正月初八日，馬一浮的朋友彭遜之忽然發心在虎跑寺出家，恰好李叔同也在那裡，他目擊當時的一切，大受感動，也就皈依三寶，拜虎跑退居了悟老和尚爲皈依師。演音的名，弘一的號，就是那時取定的。

當時劉質平尚在日本留學，因家境清貧，常由李叔同資助學習費用。一九一八年初，出家之心日切，爲不影響劉的學業，免其後顧之憂，也爲了兌現當初鼓勵劉出國留學時的許諾，預先籌備劉完成學業所需之費用，故寫此信說明。劉收信後，爲不延誤老師入山之期，不久即輟學回國。從此信我們可窺見李叔同高尚人格之一般，也可看出他與劉質平師生情誼之深重，更可見他早年書法之才情。

弘一法師與豐子愷皆是弘一法師在浙江師範學院的學生，兩人與弘一法師亦父亦子的濃厚師生情誼，令人稱羨不已。今日，弘一法師諸多墨跡在動亂頻繁的時期得以保存下來，多虧劉質平以重過生命的精神來維護，前後達六十餘年。而豐子愷不僅跟隨弘一法師信仰佛教，師亦共同合作創作了導俗的護生畫集，精

右側（釋弘一信札）：

質平居士 今晨 天氣驟
寒 己結冰 適辜別
惠施衣褲二件 至感
白布包附寄 送台收入
不具
音啓
十二月十二日

左側（豐子愷信札）：

音老 君到畢業為止之學費約□金
千餘圓 頃已設法借華金千元 供此費
筆難修道 念切 茲決不忍置君於度外
此□□佰而借 弟再盃如不能借到
□□□的職 即君畢業時 君以原
心□木子□如再□□□
演音
三月廿五日
追□…

上圖：釋弘一《致劉質平信札》紙1927年 行草 紙本
28×16.4公分
本私人收藏

劉質平在李叔同出家後，常以自己教書所得新俸供養
恩師，大有烏雀「反哺」之意。此札就是劉氏寄贈禦
寒棉衣後，弘一致謝並寄還郵寄衣物的白布包時所
附。書風為典型的「弘一體」（亦稱「孩兒體」），結
字隨意稚拙，行筆滯澀，筆墨老辣，與其他信札書風
明顯有別，而與臨終絕筆「悲欣交集」四字風格較為
接近。

右頁圖：豐子愷《致弘一法師信札》1937年 行草 紙
本私人收藏

豐子愷（1898～1975）原名豐潤，現代著名畫家、書
法家、音樂家、翻譯家、美術教育家，李叔同在浙江
一師時的得意弟子，受李叔同影響，篤信佛教。1937
年抗戰爆發，攜家避寇內地，到桂林落腳後，致信請
弘一法師同到桂林居住，時弘一立志「念佛救國」，
未接受邀請。豐氏書法曾受弘一影響，主要從北碑入
手，後得晉索靖《月儀帖》三昧，自成一家。

《致黃善登信札》

1919年 草書 紙本 28X21.3公分

此件作於一九一九年，是時弘一法師出家未久，俗念雖絕，俗事未了，而且他立志「以出世的精神做入世的事情」，所以他抄寫、編撰、出版了大量的佛經、音樂、書畫、集冊宣傳佛法和社會公德。

此札是法師爲編印詩文稿等事宜寫寄昔日在上海時的文友黃善登，內容極簡，正文與款識等總共僅六十八字。

「示悉。□□之件，二月前已交佚生先生（印費，拓紙，石印、文、詩稿）。應如何處理，乞君於來杭時訪佚生一談，或致函亦可。溽暑，不多述。即頌　近佳　演音和南　七月七日」。

整幅作品以鬆散的草書寫出，字形大小頓挫，筆意隨性而行，時有停頓斷續，個別字如「亦」曾有添筆、改筆，毫無做作之態，然有氣息不暢，力不從心之感。除少數字如「之」、「君」、「近佳」、「暑」等與同時期其他信札風格一致外，其餘均有較大差異，如「先生」、「杭」、「處理」等，故初見此件者多疑其爲僞作。但考其該年行止，他主要駐錫杭州各大寺院，四月十五日曾有一信致上海老友楊白民轉向蕭蛻公（退闇）問治療咳嗽的方法和藥物，可能他自己就患此疾、身體虛弱，故此札內容極簡，且行筆時有斷續，字形鬆散，與一貫精勁凝神的書風不同，筆者分析，造成這種現象的原因還有兩種可能：一是如信尾所述「溽暑」之故，二是箋紙生澀，而弘一作書喜用羊毫，故影響行筆。

此札所用箋紙，上印弘一手繪一在蕉葉上合十打坐的沙彌，左下印有「李」字朱文簽押印記一方，此種信箋爲李叔同出家前後一、二年內常用者，今可見者尙有一九一八年農曆七月致葉爲銘信札等多件。

信首二字，各種弘一法師的文集與書信集等均釋爲「骨秋」，細讀該札，似不能斷言，故存疑。

馬一浮 《致謝無量札》局部　1940年　行書　草綠底色斑紋箋本　29.5×14.5公分　丁敬涵氏藏

馬一浮（1882～1967），浙江紹興人，號湛翁，晚號蠲戲老人、蠲叟。現代著名學者、書法家。與李叔同爲知己。書宗褚遂良《雁塔聖教序》，精研周、秦、漢、魏各代，旁參各家，另闢蹊徑，沈厚道勁，氣度天矯，眞、草、篆、隸均獨步於時。此札爲一九四〇年書致好友謝無量氏，行筆精健爽勁，沈厚而不失飄逸之致。

李叔同臨《十七帖》局部　紙本　尺寸未詳　夏丏尊舊藏

李叔同早年遍臨古法書，就其書風考察，以習北碑爲主，亦曾著力於王右軍，然現存遺墨中，臨右軍（王義之）作品僅見一件，即臨《十七帖》數頁，且用筆立，及楷書結構精嚴，點畫分別的形態特點，仍見碑氣，臨寫時由左向右書寫，可能是因他接受西學影響之故。

晉　王義之《十七帖》局部　宋拓本　上海圖書館藏

《十七帖》是王義之草書代表作，內容爲他所寫的信札，因起首句爲「十七日」而得名。此帖草書行筆自然瀟脫，筆畫中還保留了隸書風貌，字與字間絕少兩、三字筆畫相連者。因此筆筆到家，均以氣相貫，而主要不以牽絲相連。這些特點又保留了隸書字字獨立，及楷書結構精嚴，點畫分別的形態特點，充分體現了晉人的爽爽風神，是書法史上久盛不衰的名帖。

《朱書代苦》

約1929年 朱書 頁 紙本 尺寸未詳
劉質平舊藏

「以人之過爲己之過，每反躬而責己」，「不爲自己求安樂，但願眾生得離苦」，「念佛不忘救國，救國必須念佛」，這是弘一大師常寫的幾句警句，也是他出家志願的寫照。

出家前弘一大師就有這樣的想法，在夏丏尊的回憶中提到他前後任教了十三年，而李叔同任教了七年。在這七年中他們朝夕相處，極爲融洽。他比夏丏尊長六歲，當時他已是三十左右的人，少年名士氣息，夏丏尊將任舍監職務兼教修身課，時時感覺對於學生感化力不足。李叔同教的是圖畫音樂二科，這兩種科目，在他未來以前，是學生所忽視的。自他任教以後，就忽然被重視起來，幾乎把全校學生的注意力都牽引過去了。課餘但聞琴聲歌聲，假日常見學生出外寫生。這原因一半當然是李叔同對於這二科實力充

足，一半也由於他的感化力大，只要提起他的名字，全校師生以及工役沒有人不起敬的。他的力量，全由誠敬中發出，舉個例來說，有一次宿舍裡學生遺失了財物，大家猜測是某一個學生拿的，檢查起來卻沒有得到證據。夏丏尊身爲舍監，深覺慚愧苦悶，向他求教。他所教夏丏尊的方法，說也怕人，教夏丏尊自殺！說：「你背自殺嗎？你若出一張佈告，說作賊者速來自首，如三日內無自首者，足見舍監誠信未孚，誓一死以殉教育。果能這樣，一定可以感動人，一定會有人來自首。這話須說得誠實，三日後如沒有人自首，眞非自殺不可，否則便無效力。」這話在一般人看來是過分之辭，他說來的時候，卻是眞心的流露，並無虛僞之意。

李叔同生活的年代，正是中國陷入半封建半殖民地社會的時期，列強欺凌、軍閥混戰，國家、人民都處於艱難與困苦之中，「實業救國」、「軍事強國」、「教育救國」、「變法維新」等等嘗試均沒能使國家、民眾的境況有所改變，像李叔同這樣的才子文人，報國爲民是歷史賦予他們的職責，但現實又使他無能爲力，所以他的出家，不像當時大多數的出家人是爲了找尋對生活的艱難或對塵世的厭倦，而是爲了普渡眾生。所以他抄寫了大量《華嚴經》（全稱《大方廣佛華嚴經》）經文、警句、偈語、經句集聯分贈各位好友和各界善男信女，以廣結善緣，弘揚佛法。

此頁是大師爲明其修佛志向，刺血行楷書「代苦」二字，自識：「華嚴經云：我寧獨受如是眾苦。又云：我當普爲一切眾生備受眾苦。善攝書。」款下鈐一小圓白文印「辟」。「代苦」二大字下又補題：「又云：菩薩如是受苦毒時，轉更精勤，不捨不避。何以故？如其所願，決欲荷負一切眾生，令解脫故。」下歲次壽星，三月廿一日。大明院無依。」下鈐白文「化人幻士」印一方。「代苦」二大字，意態蕭散而神氣凝重。題識小字看似隨意實莊嚴肅穆，筆意、結字均與一九二八致豐子愷信札和朱書「莊敬」頁一致，是從出家前書風向「弘一體」過渡時期的作品。

分 劉繼漢氏藏

弘一 《朱書莊敬頁》 1928年 行楷 紙本 29.2×7.6公

弘一法師爲悼念亡母，刺血書「莊敬」二字，筆意與《代苦頁》頗一致，應爲同時期作品。戊辰即西元一九二八年。李母王太夫人卒於一九〇五年。若依「二十八周年」算，則應書於一九三三年癸酉，若依「二十八周年」計算，此頁應書於「母亡二十三周年」，則應是「母亡二十三周年」，實在令人費解。但對照兩頁書風，時間應相去不遠，皆是從在俗書風向典型的「弘一體」過渡期的風格，故以戊辰（1928年）爲準。

（莊敬 戊辰二月五日母亡二十八周年 如戰兢好臨深淵 十目所視 十手所指 演音敬書）

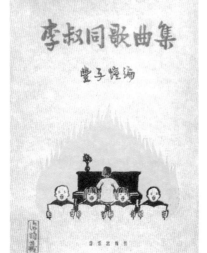

豐子愷 《李叔同歌曲集》 封面 一九五七年 設色 紙

李叔同爲將西洋音樂介紹到中國的第一位中國人，他曾爲中國現代音樂教育做出過不朽的貢獻，劉質平、豐子愷等現代著名音樂家都是他的弟子。一九五七年，音樂出版社爲紀念李叔同，請豐子愷選編《李叔同歌曲集》，豐氏受邀後冒著酷暑完成了這一工作，並親自設計了封面，題寫了書名，還在《序言》中要求將所有稿酬「全部用在紀念李叔同先生的建築物上」。

（李叔同歌曲集 豐子愷編 音樂出版社）

又云，菩薩如是
受苦毒時轉更
精勤不捨不避
疲厭亦不怖畏
而能荷負一切眾生
令解脫故

代苦

歲次壽星
三月三十一日
大明院無依

華嚴經云，我寧
獨受如是眾苦
又云，我當普為一
切眾生，備受眾苦

善擭書

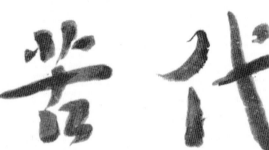

念佛不忘救國
救國必須念佛

佛者覺也覺了真
理乃能誓捨身命
攜持一切勇猛精進
救護國家是故救國
必須念佛。辛巳歲暮
大開元寺話七念佛

敬書並奉　晃賢老人

弘一法師《念佛不望救國，救國必須念佛》1941年

弘一法師出生的年代正值滿清與民國交替之際，社會動盪不已。而民國之後，正值他日本留學歸國，踏入現實社會就職，又面臨當時軍閥專橫，袁賊賣國等混亂政局及日本入侵中國，百姓眾生困苦不堪。弘一法師在信佛念佛之餘，愛國愛人之心，始終不減，他滿心希望透過宣導宗教信仰能引領眾生舒緩人生苦海之痛。

《大方廣佛華嚴經普賢行願品偈》

1941年 行楷 冊頁 紙本 31.7X21.3公分

民國十七年出家之初，為了做到一心念佛，心無旁騖，曾在為同事好友姜丹書母強太夫人寫完《墓誌銘》之後，李叔同將筆一折兩段，發誓與書法絕緣。但就在這一年秋天，他受范古農居士之邀到嘉興精嚴寺閱覽藏經，聞訊前來求書者絡繹不絕，弘一頗為難，范古農乃勸之曰：「若用書法改寫佛語，令人喜見，以種淨因，此亦佛事。」弘一大受啓發，從此以書法廣結善緣，書寫大量的佛號、偈語、格言、警句並抄寫大批佛經分贈各界友人、信徒。

此頁為大師六十二歲時書贈朱穌典居士四頁冊之一，另三頁內容分別是《大方廣佛華嚴經》、《無著菩薩大乘莊嚴論》、《明靈峰蕅益大師警訓》。朱穌典是大師在浙江省立第一師範任教時的學生，曾從叔同學習音樂、繪畫，後在紹興等地教書，一九一六年

此頁是「弘一體」的代表之作，結字稚拙樸，於疏密、巧拙全不著意；運筆精簡，似輕描淡寫，毫不經意，又似貫注畢生之精力。正如其中偈語「盡除一切諸障礙」，書法的種種技巧、規律、法則等等，盡被屏棄，所傳達的只有佛家的「四大皆空」、「一塵不染」。但弘一自評自己的書法：「朽人於寫字

李叔同斷食時曾書「靈化」二字贈朱。一九二八年多朱曾與夏丏尊、豐子愷等發起募捐為弘一在上虞白馬湖建「晚晴山房」。受大師影響，崇信佛學，大師曾書佛經多種相贈。

時，皆依西洋畫圖案之原則，竭力配製調和全紙面之形狀。於常人所注意之字畫、筆法、筆力、結構、神韻，乃至某碑某帖某派，皆一致摒除，決不用心揣摩。故朽人所寫之字，應作一張圖案觀之可矣。」（《致馬冬涵信》）看此也確有此感。然大師所謂「決不用心揣摩」書法技巧，實際上是在他多年刻苦臨習、揣摩古今名碑、名帖打下的厚實基礎上，結合自己的修養、胸次而產生的一種飛躍，並非憑空而來、一蹴而成的。讀弘一書法不可不知這一點。

弘一《華嚴經集句七言聯》 1932年 行書 對聯 紙本
115×20公分X2 收藏未詳

得見如來清淨身

開敷眾生智慧海

晉許大方廣佛華嚴經偈句持眼二

歲在壬申諸淨院沙門徳情書

為廣結佛緣，宣傳佛教思想，弘一書寫了大量的集佛經句而成的對聯，這是弘一法師出家後書法創作的重要形式。此聯書七言《華嚴經》之二句，結字工穩、墨色凝重，用筆圓潤靜、淨、線條處於由豐滿向寒、瘦過渡轉化之間，是「弘一體」走向成熟階段的代表作。

梁 法無盡《華嚴經》 局部 523年 楷書 紙本

華嚴經卷第九

梁普通四年太歲 卯四月正法无盡藏寫

六朝寫經多見於北朝，南朝寫經極罕見，此卷末署「梁普通四年太歲 卯四月正法無盡藏寫」，經文五字一句，排列整齊，書寫上與北魏字體雖仍保留一些隸意，但已基本具備楷書面貌。元代倪瓚書法仍保留書法風格與此卷極相似，兩者之間有無承傳關係，尚不可考。

晉《摩訶般若波羅密經》 局部 寫本 出於敦煌石室
北京故宮博物院藏

從東漢到魏晉，隨著佛教的盛行，佛經的大量翻譯，逐漸出現了以抄寫經卷為職業的經生，寫經書法也發展成為一個獨具特色、自成體系的派別。此件為晉代所寫《摩訶般若波羅密經》。書法高保留了漢隸的一些成分，同時由於寫經需要較快的速度和整齊的外觀形式，所以逐漸形成了比較明顯的楷書特徵。

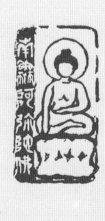

大方廣佛華嚴經入不思議

解脫境界普賢行願品偈

願我臨欲命終時　盡除一切諸障礙

面見彼佛阿彌陀　即得往生安樂剎

我既往生彼國已　現前成就此大願

一切圓滿盡無餘　利樂一切眾生界

能於煩惱大苦海中，拔濟眾生令其出離，皆

能於順阿彌陀佛極樂世界，

令往生阿彌陀佛極樂世界。

仁言蕭林

《頌印光老人文鈔》

1920年 行楷 紙本 23.5X24.3公分

李叔同從十二歲開始就潛心篆隸，十七歲拜津門名士唐靜岩爲師，臨習石鼓文、金文、魏碑造像、六朝法帖以及唐宋各大家書法，經過幾年孜孜不倦的反覆臨摹，終於能「寫什麼像什麼」，掌握了各家書法之長，並從此與翰墨結緣，日課書法，始終不輟。南下上海，曾爲《中外日報》題寫報額，被時人譽爲「豪華俊昳，不可一世」，後來東渡扶桑，北返津門、南下杭州，所到之處，均留下不少墨跡，且得到行家的好評。一九一六年冬他在虎跑寺斷食十八天期間就以臨摹碑

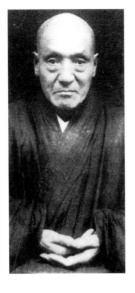

帖爲常課，共一百多幅。作爲書法家，李叔同是頗有自信的，他對各種書體，各家書風皆曾涉獵且有所得，所以出家前的書法面貌很多，卻沒有形成自己的風格。然而李叔同出家後所書，仍有在俗時的瀟灑與才情，雖爲與弘一法師是兩個完全不同的形象，但兩個形象並不是截然斷開。在李叔同的《送別》歌聲中，已經有弘一法師的徹骨寒意，在弘一法師的書法裡仍深藏著李叔同的藝術之魂。

此頁是弘一大師出家後二年（1920）應雲雷（身份未詳）之請在《印光老人文鈔》後題寫的頌語：「是阿伽陀，以療群疾。契理契機，十萬紜覆。普願見聞，懂喜信受。聯華鄂於西池，等無量之光壽。」後有小字後記，款署：「大慈後學弘一釋演音稽首敬記。周子子渾訪予於銀洞草庵檢是貼之一附記」。下鈐白文「弘一」印一方。

印光法師是普陀山高僧，也是弘一法師最敬重的佛界前輩。此作後三年，弘一曾爲印光抄寫經文，多次均不合要求，後印光復信說明：「寫經不同寫字，取其神趣，不必工整。若寫經宜如進士寫策，一筆不容苟簡。其體必須依正式體。……」此一番話使弘一大受啓發，此後他苦練工楷，終成一家之體，世稱「弘一體」。

全幅字全從《爨寶子》筆意化出，然運筆較在俗時書趨於沈靜，常見枯筆。正文大字試圖以北碑字勢作正書，古字、別體、假借字較多。後記小字與大字筆意一致，雖爲出家後所書，仍有在俗時的瀟灑與才情，尚未擺脫「六朝習氣」，距具有獨特個人面貌的轉變的心路歷程。

印光法師像及其書跡 （何創時書法藝術基金會提供）

印光法師是弘一法師深爲敬仰之近代高僧，他對弘一法師以書法宣導佛法時有極爲深刻之啓示。印光大師，陝西郃陽人，世壽八十，僧臘六十。一生淡泊名利，專弘淨土，致力於創辦淨土道場，著宏富，澤被後世。被譽爲民國以來淨土第一尊宿，後人尊大師爲淨土宗第十三祖。

佛爲大醫王，能治人身心及生死等病。汝年已七十一歲，惜昔年未如佛語，以致然。今亦不必以涯前爲歡。但當認真生信發願念佛求生西方，切不可求人天福報。須知佛開念佛法門，佳期一切眾生同生淨土，生佛界開念佛法門……

弘一《九字格言屏》四之二

行書 紙本 50×15公分
平湖弘一法師紀念館藏

弘一法師爲弘揚佛法、宣傳道德，大量書寫佛號、佛聯、格言、警句分贈善男信女。此二幅爲四條屏之二，用筆沈靜，墨色濃重，線條凝練圓潤，結字工穩，已基本擺脫「六朝習氣」，形成「弘一體」面貌。大字下分別小字署「難思」、「善臂」，仍具北碑體格。

對失意人莫談得意事
處得意日莫忘失意時
後事宜急幹敏則有功
急事宜緩辦忙則多錯

是阿伽陀、

呂療羣疫、

契理契機、

十方祇覆、

普願見聞、

懽憙信受、

朕華鄰於西池、等無量之光壽、

廣申真春、即兆老人之鈔鐵鈑、

達東云當屬致弄詞、余於老人

鄉求奉教、然嘗服膺高軌、

冥契瀚致、老人之文、如日月歷天、

普爛犖品、宓偀郡倍、校斯匡廓、

此復敦促、未可默已、飄綴短思、

隨意歌頌、著夫翔倏之以裹、

當復俟諸耆哲、

太慈後學弘一釋演音謹記

周子漼詩于於銀洞竹庵摭是貼之 弘一附記

晉·《爨寶子碑》 局部 拓本

李叔同節臨《爨寶子碑》局部 紙本 尺寸未詳
夏丏尊舊藏

清恪發自天然冰
挺高遐之採通曠
少粟璝偉之質長
建寧同樂人也君
君諱寶子字寶子

《爨寶子碑》刻於東晉義熙元年（405），全稱《晉振威將軍建甯太守爨寶子碑》。乾隆四十三年出土於雲南曲靖揚旗田，現藏雲南曲靖中學內。共刻楷書13行，行30字。李叔同臨《爨寶子碑》字體神韻，維妙維肖，這也是他日後能自成書體的深厚打底功夫的因由。

《致朱穌典信札》

1930年　行楷　紙本　28.6x10.2公分

一九二九年，李叔同在浙江一師時的得意弟子之一豐子愷與大師好友李圓淨居士為紀念弘一法師五十壽誕，提倡護生、惜生，宣傳人道主義，由李圓淨選題、豐子愷繪畫、弘一法師手書配詩五十幅的《護生畫集》出版發行。

護生畫緣起於一九二七年，是年秋，弘一法師雲遊至上海，住在豐子愷家，他倆遂商定了編繪《護生畫集》的計畫。豐子愷晚年曾寫過一篇《戎孝子和李居士》的隨筆，文中寫道：「我的老師李叔同先生做了和尚。有一次雲遊到上海，要我陪著去拜訪印光法師。文學家葉聖陶也去……葉聖陶曾寫一篇《兩法師》，文中讚嘆弘一法師的謙虛……印光法師背後站著一個青年，恭恭敬敬地侍候著印光，這人就是李圓淨。後來他和我招呼，知道我正在和弘一法師合作《護生畫集》，便把我認為道友，邀我到他家去坐。」查《弘一大師永懷錄》，內收葉聖陶《兩法師》一文，文末所註寫作時間是一九二七年十月八日。所以豐子愷與弘一大師合作護生畫編繪者為李圓淨，序作者為馬一浮先生。三人還約定，以後每逢弘一壽誕即出一集，篇幅與其壽數相同。對這種用藝術的形式宣傳佛家觀念的做法，弘一法師極為重視。在第一冊剛出版不久，即著手準備續集的編輯工作。此通信札就是他為此事而寫給的編繪者為李圓淨，序作者為馬一浮先生。

現在一般認為《護生畫集》第一冊五十幅護生畫是為紀念弘一大師五十歲生日而作。此說雖無誤，卻稍欠準確。事實上，按照弘一大師與豐子愷的初擬計畫《護生畫集》第一冊只編繪二十四幅畫就準備出版的。後李圓淨居士提議將畫集贈送日本各處，非再畫十數頁，重新編輯不可。或許正因為如此，又逢一九二九年是弘一大師五十歲壽辰，所以豐子愷最後共繪護生畫五十幅。弘一大師為每幅畫逐一配詩並書寫，《護生畫集》第一冊於一九二九年二月由開明書店出版，畫集編輯者為李圓淨，序作者為馬一浮先生。

一文，文末所註寫作時間是一九二七年十月八日。所以豐子愷與弘一大師合作護生畫編繪者為李圓淨，序作者為馬一浮先生。也就是在這一年的十月二十一日，即農曆九月二十六日，豐子愷在上海的家中舉行儀式，拜弘一式宣傳佛家觀念的做法，弘一法師為師皈依佛門。他們朝夕相處，在此前後商量合作《護生畫集》也就是很自然的事了。

此通信札就是他為此事而寫給在俗時門生朱穌典居士，請他主持編輯之事的，同時還介紹了他在南閩的生活情狀，時為一九三〇年，那時大師駐錫上虞白馬湖「晚晴山房」。

此札的寫作時間正是弘一擺脫「六朝習氣」獨具特色的「弘一體」形成的時期。整通書札運筆精勁，惜墨如金，結字稚拙。獨於章法極考究，這是他書法的一貫風格。

18

蘇典居士　文席　續輯畫集事　承
仁者　主持其事力　輔助　至期斯事之功德利益甚大　斯之
仁者主持其事　督促諸居士努力進行　并廣托諸善友分任其時　以期早得圓滿
成就　感禱無量　朽人數年已來　體力如常　腰背足步胃口皆無異于少年　閩中產米缺乏　代以雜
糧：以小麥大麥磨作粗粒　加入乾番薯少許　做成麥羹　其味極佳　且適於衛生　又鮮番薯
及乾者　為南閩自昔以來常食之品　其價技來為廉也　率陳　不宣

閏六月廿七日

音啓

中秋同樂會

釋文：

「蘇典居士文席：續輯畫集事，承仁者盡力輔助，至用忻感！
斯事之功德利益甚大，務乞仁者主持其事，督促諸居士努力進行，並廣托諸善友分任其時，以期早得圓滿成就，感禱無量！
朽人數年以來，體力如常，腰背足步胃口皆無異于少年。閩中產米缺乏，代以雜糧：以小麥大麥磨作粗粒，加入乾番薯少許，做成麥羹，其味極佳，且適於衛生。又鮮番薯及乾者，為南閩自昔以來常食之品，其較米價為廉也。率陳，不宣。

閏六月廿七日　音啓」

朗月光華實　燕酗萬物
山川卅木清涼沍潔
嬌動飛沈圍圓和悅
共浴靈輝如登樂國

印仁補題

護生畫集

護生畫集為弘一法師書和豐子愷畫兩師徒合作的書畫集。是弘一法師非常重視的出版品，畫集出版時，法師親自題詞：李、豐二居士，發願流布護生畫集，蓋以藝術作方便，人道主義為宗趣……我依畫意，為白話詩，意在導俗，不尚文詞，普願眾生，同發菩提，往生樂國。上圖為豐子愷的畫，承斯功德，為弘一法師的書法。（許）

閏六月廿七日　音啓

《華嚴經句》

1926年　行書　軸　紙本　65X34公分
上海朵雲軒藏

《華嚴經》全稱《大方廣佛華嚴經》，是佛教的主要經典之一，也是大乘佛教的重要經典。我國佛教的華嚴宗就是以之爲依據的。東晉義熙年間佛陀跋陀羅和唐武則天朝實叉難陀曾先後譯爲漢文，前者六十卷，被稱爲「六十華嚴」，後者八十卷，被稱爲「八十華嚴」。《華嚴經》所講主要是大乘修行者應遵循的宗旨和可達到的階位，並強調「心」的本體意義和在解脫中的作用。

弘一曾用大量的時間研修《華嚴經》並書寫許多經句、偈語等。一九二六年他和師兄弘傘法師曾赴九江，在廬山匡山寺校勘精研《華嚴疏鈔》，並將自許平生最得意的寫經之作《華嚴經·十回向品·初回向章》寄給上海蔡丐因，囑咐付印流通。此軸應是在此間所書。

廬山一景（馬琳攝）

廬山爲中國著名避暑及佛教勝地之一，寺廟即達數百座之多。弘一法師因緣際會前赴廬山精研佛經，在雄奇峻挺的山峰、變化多端的雲海、神奇秀麗的流泉飛瀑、清涼宜人的氣候中，弘一法師對人生、對佛法當有更深刻的體悟。（許）

句。「清涼」在佛教中即「無惱熱之苦」之意。廬山是我國著名的避暑勝地，弘一登廬山時正是盛夏，後直居住至晚秋，期間他曾致書蔡丐因，稱廬山「溽暑之候，有如深秋，誠清涼之勝境，可使人心歸於寂靜和清涼，廬山又恰是「清涼之勝境」，「無上清涼」可謂一語雙關，機緣巧合。

此件正文一行四大字，款署「大方廣佛華嚴經句江州匡山沙門偏照」，啓首押一佛像印，押尾爲朱文「弘一」名章。大字「無上清涼」則已具弘一體面貌。小字也是「弘一體」的風貌，只是線條較飽滿、豐腴，與他早年臨習篆書不無關係，而不似後來用筆的寒、瘦。由此軸或可以看出「弘一體」書風形成的軌跡。

下圖：弘一《無住齋題匾》1934年　草書　紙本　尺寸未詳　夏滿子氏藏

此區爲夏丏尊囑書，後夏女滿子適葉聖陶子至善，隨歸夫家。「無住」爲佛教語，詳見後文《佛字軸》。此區作草書，行筆多隸意，近於章草，「無」字寫法與「無上清涼」中一致。

筆上清凉

大方廣佛華嚴經句
江州匡山寺沙門徧照

佛說般若波羅蜜經
觀自在菩薩行深般若波羅蜜多時照見五蘊皆空度一切苦厄舍利子色不異空空不異色色即是空空即是色受想行識亦復如是舍利子是諸法空相不生不滅不垢不淨不增不減是故空中無色無受想行識無眼耳鼻舌身意無色聲香味觸法無眼界乃至無意識界無無明亦無無明盡乃至無老死亦無老死盡無苦集滅道無智亦無得以無

抄經修行（上、下兩圖由雄獅美術提供）

自佛教傳入中國後，抄經亦成為出家人或信佛者修行之一。抄經不僅可養成「戒」的功夫，並可練就「定」的涵養，透過字字臨摹，句句咀嚼，經文在抄寫之中即深印在腦海與心田。弘一法師出家之後，書寫經書極眾，除華嚴經外，如金剛經、藥師經、心經、佛說阿彌陀佛經、佛說般若波羅蜜多心經等，都在抄寫之列，也因此弘一所遺墨寶多兼具藝術與宗教合一之特色。上圖為李蕭錕先生抄經時誠敬的神態。下圖是李蕭錕的抄經作品《佛說般若波羅蜜多心經》。可見其書法字字嚴謹慎重，一絲不苟；從其字可感覺作者在抄經時「誠敬」與「澄淨」的神形專一了。（許）

《戒定慧》

1931年 正書 紙本 26.2X68.6公分

魯迅舊藏

《魯迅日記》一九三一年三月一日記道：「從內山君乞得弘一上人書一紙」。一個「乞」字，道出了魯迅對弘一法師何等的謙恭！其實弘一僅長魯迅一歲，二人又曾同在浙江一師任教，可以說是故交了；而且魯迅在文學、藝術界乃至在整個社會的影響是何等之大；魯迅自己的書法水平也足以在現代中國書法史上佔有一席之地，可他卻「乞」弘一的字，可見他對弘一及其書法是何等敬重。

這「一紙」書法就是這一幅寫了「戒定慧」三個大字的橫披。

「戒」是指防身之惡，佛家修持首重戒律，戒的內容分止持戒和作持戒。弘一所修的律宗，就是專門奉持和解釋戒律（《四分律》）而在唐朝時形成的佛教宗派。「定」亦譯「等待」，音譯為「三昧」，是修定之意，指靜心之散亂，與儒家之「定而後能靜，靜

後才轉手魯迅的。

理。「慧」即智慧之學，指由修習佛理所引生的辨別現象、判斷是非善惡以及達到解脫的認識能力和境界。三者共同構成佛家「三學」——戒學、定學、慧學，「三學」就是佛學的全部。

就墨跡所書的這三個字的內容看，魯迅用一個「乞」字，除對弘一法師的虔誠、恭敬之外，也包含了他對佛教的崇敬。還可以看出原主人上海內山書店日籍主人內山完造對這幅作品的鍾愛。

所書三大字，結字工穩，仍有北碑體格，與他同年所書《如來普賢八言聯》一致。墨色凝重，筆畫飽滿，線條均勻，與他早年大量臨摹篆書不無關係。款署「支那沙門曇昉書」，由此款可知此件是書贈內山完

而後能安，安而後能慮，慮而後能得」為一

李叔同《臨漢銅鐙書》 1915年
早期，李叔同臨摹不少碑帖及篆書，所遺墨跡可見著痕。及至出家修佛，字體亦由厚實剛勁慢慢走向清瘦平穩，形成著名的弘一體。

林筆觀
北鍾重一
尺十四兩
五斤二
造筆一

賢年之筆

李叔同《臨張猛龍碑》 局部
1916年 楷書 紙本 尺寸未詳
夏丏尊氏舊藏

李叔同曾多次臨習張猛龍碑，在上海期間曾以張猛龍碑碑陽字法來減少以往所寫北碑的憬悍之氣，在杭州又以臨習碑陰之字法等來達到用圓筆寫碑體楷書和行書的目的，此頁為在浙江一師任教時所臨，在一九一八年出家時與其他書法作品一起贈與夏丏尊。

晉大夫
興是賴
絹姬中

戒

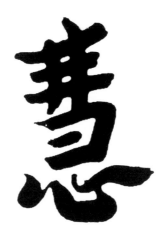

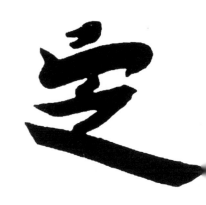

文那沙门
嬰吟書

弘一《普賢如來八言聯》1931年 楷書 紙本 133×32公分×2 劉雪韻氏藏

此聯書於一九三一年暮春，時弘一居浙江上虞法界寺。聯語集自《華嚴經》，書風與《戒定慧》一致。款跋四十九小字，分四行書於聯語兩側，此為弘一書經偈文字對聯的慣用手法，成為他對聯書法的一大特色，形成獨特的審美意味。

如來境界無有邊際
晉譯大方廣佛華嚴經偈頌集句
歲在辛未三月岩崩阜敬書

普賢身相猶如虛空
世間淨眼品第一靈會那佛品第二
吳州大誓莊嚴陸沙門亡言

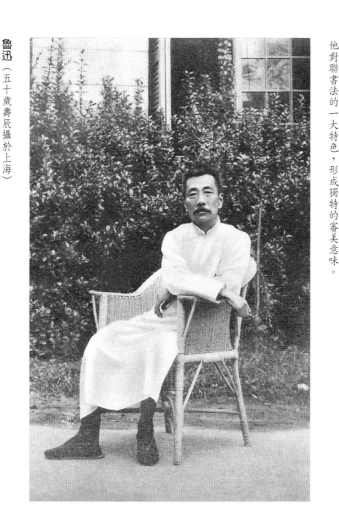

魯迅（五十歲壽辰攝於上海）
民國初年著名文人，曾與弘一法師同在浙江師範任教。之後，一入世，一出世，各自走向不同的人生路徑。但兩人的傑出才華與深睿思想，民胞物與的關懷胸襟，對當時人士及後世都有深遠之影響。（許）

以冰霜之操自勵，則品日清高；以穹窿之量容人，則德日廣大；……

《元旦試筆朱書格言》

劉質平舊藏

1942年 卷 紙本 21.2X38.5公分

大師本人認為：「朽人之字所示者，平淡、恬靜、沖逸之致也。」（《致馬冬涵信》）就此卷看，大師的自我評價是十分恰當的。

民國十七年（1918），李叔同出家成了弘一法師，從此之後，他一心向佛，而且所修的是佛家最苦最難的律宗。他曾發願要刺血書寫經文、警句，後因普陀山印光法師勸戒，遂罷此想，但仍偶以朱色代墨作書。

大師出家前，長期耽於北魏龍門派書體，又曾臨習山谷體，運筆粗重硬朗，字體工整樸茂，尚難去俗家之習氣。民國十二年曾應印光法師之囑抄寫經文，印光以為其字有「書札體格，斷不可用」，而應該「如進士寫策，一筆不容苟簡」，弘一經此點化，遂發願練習工楷書法，屏棄氣質技巧，經過一番潛心努力，獨創了一種近似孩兒體的書風，世稱「弘一體」。從現存書跡和有關記載、評論看，「弘一體」的形成時間大概是在一九二九—一九三〇年，在中國書法史上獨樹一幟，為高僧書法之翹楚。

此卷作於民國三十一年，即弘一大師在世的最後一年，本年他曾兩次書這一則蕅益法師的格言，一次是元旦居晉江福林寺（即莆林禪苑）度歲時所書，即本卷；另一次則是九月初一上午為索書的黃福海居士所書座右銘，是日下午即書「悲欣交集」四字絕筆，可見這則格言在他心目中的地位。格言共四句四十八字，書幅每列三字，共十六列。運筆如錐畫沙，精勁圓潤；結字樸實工穩，天真稚拙；似漫不經心，實貫注全神。是大師晚年書法的傑出代表。卷末墨署「歲次壬午元旦試筆。沙門亡言，時居莆林禪苑，年六十有三。」鈐二印：「名字性空」（白文）、「演音」（朱文）。

《張猛龍碑》北魏正光三年（522年）局部 楷書 拓本
碑陽24行 行46字 碑陰題名12列

《張猛龍碑》全稱《魯郡太守張府君清頌碑》，為北魏著名碑刻之一，其書法用筆挺拔，勁利無匹。橫、撇、捺等筆畫往往舒展開張，如長槍大戟，雄健恣肆，結體嚴謹勻整，重心左低右高，以欹斜取勢，穩固而不呆板。學書者多以之為臨習魏碑的範本。

左頁右下：弘一《節臨秦石鼓文》局部 篆書 紙本
尺寸未詳 夏丏尊舊藏

此為與李叔同早年所臨寫的古法書之一種。用筆平正潔淨，線條飽滿圓潤，筆形中略見鄧石如篆法的痕跡，與當時聲名正盛的吳昌碩篆書風格迥然有別。早年著力於篆書的臨習，對後來弘一書法線條勻淨、精健特微的形成無疑具有深刻的影響。

友則學
問曰精
以慎重
之行利
生則道
風日遠

歲次丙子
元旦試筆
沙門□音時居
葦林禪苑
年六十有三

弘一《華嚴經集句五言聯》1936年 行書 紙本 66×14公分×2
此聯可作弘一法師書風「平淡、恬靜、沖逸」的另一證明，初看如兒童學字，稚拙天真，再讀似老僧說法，字字精妙。

自性真清淨

諸法空吉來

華嚴經集句 丙子一音

《悲欣交集絕筆》

上海圓明講堂藏　1942年　紙本　尺寸不詳（約十六開信箋大小）

二〇〇〇年，弘一法師誕辰一百二十年之際，有一位佛教居士將自己珍藏多年的一件書法名作捐贈給弘一法師最後的陪侍者妙蓮法師的出家之地——上海圓明講堂。這件作品就是弘一法師的絕筆。

一九四二年農曆三月起，弘一移居泉州不二祠溫陵養老院晚晴室，直至同年九月初四日圓寂。在臨終前三日，即十月十日（九月初一）他似乎已經預感到自己將往生極樂，遂抱病強起，囑侍者妙蓮法師研墨，上午為黃福海居士書明代高僧蕅益大師警訓四則，內容與前述之《元旦試筆朱書格言》卷同；下午書此件「悲欣交集」付妙蓮，此二件尤其此絕筆為弘一大師最珍貴墨跡。

此件共七字，右兩列，每列兩字書「悲欣交集」四大字，左一列書「見觀經」三字，略小。出於惜福的緣故，大師此作是書寫在一頁自己曾經使用過的箋稿背面的，箋為黃色，類似毛邊紙。原稿正面有字五行，為準備給黃福海居士書紀念冊的草稿，文字多處改動，時間為「中華三十一年十月四日」，款為「晚晴老人」，款下畫一方框，標明鈐印位置。

關於「悲欣交集」四字的意思及大師書寫時的心緒，歷來論者多有闡述。大致都認為是大師臨終前對自己畢生對於世情、佛法的最後也是最高的感悟。筆者認為，大師的這句絕筆更多的是對自己一生矛盾、尷尬經歷和國家、民族命運的最後慨歎：他雖生在豪富之家，卻不得不接受母親是小妾的命運；四歲喪父，在兄長的培養下長大，富有

的家境為他提供了優裕的物質條件，封建大家庭壓抑的氣氛使他變得多愁善感；國家民族命運多舛，自己才華橫溢、一腔熱忱卻報國無門，多少年內心一直處於一種矛盾之中，最終於看破紅塵，出家為僧。前半生為風流才子，繁華至極；後半生為高僧，四大皆空。多麼矛盾的人生！多麼矛盾的心境！以「悲欣交集」概括是再恰當不過了。這件絕筆一反近二十年的「弘一體」書

風，形質疏瀹，筆力剛勁，用盡了大師畢生最後的精力質與情感，識者皆謂堪與唐顏真卿《祭侄文稿》媲美，為中國書法抒情的頂峰之作。

顏真卿《祭侄文稿》局部　行書　紙本　全卷34×596公分　台北故宮博物院藏

顏真卿（709～785）字清臣，臨沂人。師承張旭，兼取蔡邕、二王、褚遂良、古奧渾樸，盡去娟媚之氣，成為中國歷史上最傑出的書法家之一。其行書以「三稿」最負盛名，此卷為三稿中流傳至今的唯一墨跡。此件作於唐肅宗乾元元年（758）為悼念被安祿山殺害的任兄季明的祭文，用筆蒼勁，悲憤鬱結之情溢於筆端毫末，是古代書法作品抒情的顛峰之作。千石印成冊以資助念。

弘一《與劉質平手書遺囑》1932年　行草　紙本　21.3×28公分　平湖弘一法師紀念館

一九三二年秋，弘一法師大病未癒，受佛門同道寧波僧人安心頭陀強邀，將赴西安弘法。後因劉質平將其從輪船上強行背下，故未成行。出發前大師自感體質羸弱，恐不久於塵世，便書遺囑一紙交付劉質平，關照身後之事。主要內容是不得舉行任何紀念活動，唯要求將自己手書《四分律比丘相表記》交上海中華書局石印成冊以資助念。

遺囑

劉質平居士披閱

余命終後，凡追悼會、建塔及其他紀念之事，皆不可做。

弘一書

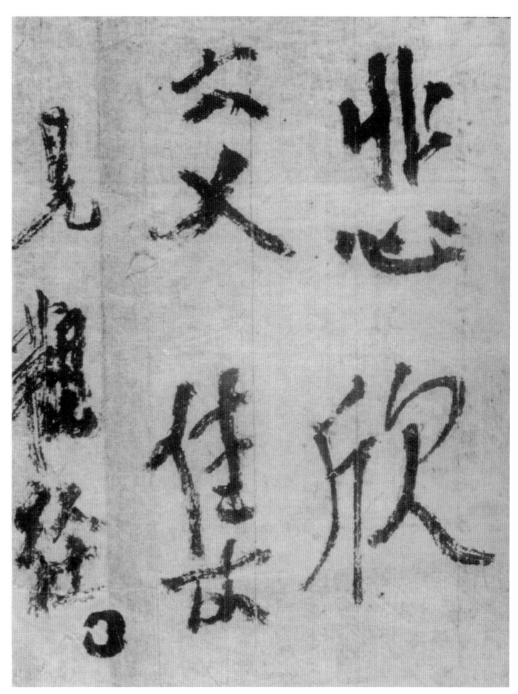

悲欣交集
見觀經

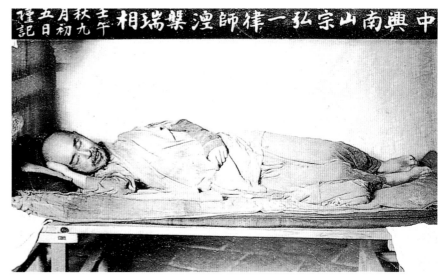

弘一法師圓寂像 1942年

弘一法師為僧二十五載，赤腳草履，貧儉為生，精研律宗，持戒甚嚴。出家之後，大病三次，最後以功德圓滿，決心往生，謝絕醫藥，並預知邊化日期，致函夏丏尊與劉質平訣別，享年六十三。（許）

上圖：「悲欣交集」鐫刻（包德納攝　大地地理雜誌提供）

下圖：弘一法師墓（包德納攝　大地地理雜誌提供）

師墓，就是他在泉州最後安眠的地方。（洪）瞻仰。恰可和他的書法筆跡做一對照。下圖為弘一法人士將他最後的絕筆鐫刻在泉州郊區清源山上，供人念弘一法師對佛教的貢獻及其高貴的情操，所以地方圓滿，決心往生在泉州逝世。為了紀門、南安一帶宣揚佛法，最後也在泉州逝世。為了紀一法師在民國十六年以後的大部分時間都在泉州、廈「悲欣交集」四字，是弘一法師最後的絕筆。由於弘

《佛字》

1936年 楷書 軸本 紙本 79X38公分
劉質平舊藏

佛家所謂「三寶」者：「佛、法、僧」。

「佛」為三寶之首，指佛教的創立者釋迦牟尼佛，也泛指一切佛；「法」指佛教的教義、教理；「僧」指繼承、弘揚佛教教義的一切僧眾。佛教信徒常以佛字代佛像，以資供奉、膜拜。書寫「佛」字，是出家人一門必修的基本功課。

本件大字書一個「佛」字，長過一尺，啓首鈐結跏坐佛像印，可資供奉；押尾鈐「沙門弘一」印。下書小字兩行十四字：「歲次玄枵日光別院沙門無住敬書」，書風與大字一致，皆是成熟的「弘一體」，雖筆力遒勁、健邁，但呈現一派溫仁祥和、莊嚴慈悲的氣象。

款識中自署「無住」爲弘一常用法號之一，出自《金剛經》：「應無所住而生其心」。在禪宗中，「無念爲宗，無相爲體，無住爲本」。「住」本指事物形成後的相對穩定的狀態，佛教主張事物生滅變化無常，世界上沒有常住不變的東西，因此「住」的另一層含義是心有所趨向。「無住」就是心無所執著，無所取捨，沒有特定的心理趨向。弘一所署年款爲「歲次玄枵」，「玄枵」爲歲星十二次之一，與太歲十二辰配爲「子」，據此他入佛聯、佛經、佛號上署此名，體現了他入佛門後的價值觀念和修持目標。

大師行年推算，是年應爲丙子年，即西元一九三六年，弘一年五十七歲，該年初夏至年底他駐錫廈門鼓浪嶼日光岩，故記作書地點為「日光別院」。

此軸曾為劉質平氏收藏，後由其子劉雪陽贈朱幼蘭居士，朱氏又轉贈大師生前法侶，後弘法於新加坡的廣洽法師，廣洽卒後，收藏不詳。

弘一 《大方廣佛華嚴經》 頁 1941年 行書 紙本
31.7×21.3公分

李叔同 《自誓受菩薩戒錄羯磨文》 1918年 行書 紙本 30×35公分

一九一八年農曆七月十三日，李叔同正式剃度出家，自誓受菩薩戒，特抄錄羯磨文一紙，「以備受戒時讀白」。此紙文字書法與他當時的習慣書風頗有區別，以基本具備後來弘一體的雛形，用筆凝練，結字工穩，一片莊嚴肅穆氣象，可見作者對受戒的虔誠。

弘一常用印章（圖片由作者提供）

弘一法師於致馬冬涵信中，提及他獨創的錐形刀鶴刻白文印，尤得自然天趣。次言參用圖案法，對刻印大有助益。三言刻印要屏除依傍，以示作者性格。

弘一常用印章

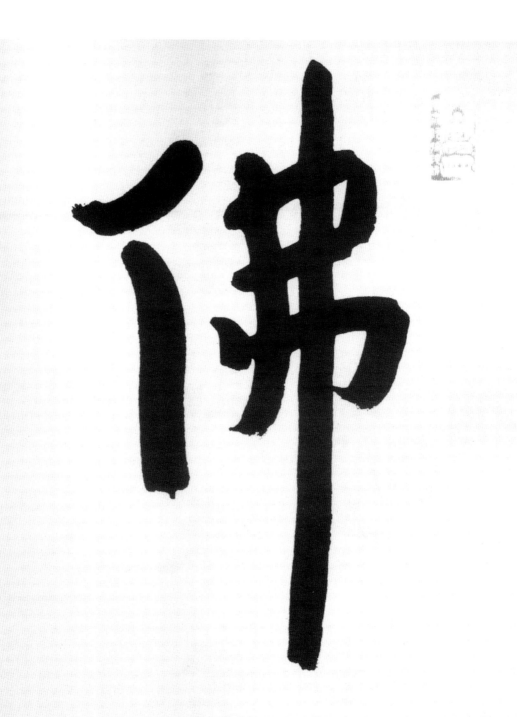

佛

歲次玄日別沙兰敖
拔光院州任竹書
敬書

惟願靈光普萬方，蕩滌垢滓揚芬芳——弘一法師李叔同書法略論

豐子愷在一九四八年發表《我與弘一法師》一文中將人的生活分為三層：物質生活、精神生活、靈魂生活。大多數人處在第一層，也有很多人爬上第二層，成為學者、藝術家，進入第三層的為數不多。

「言爲心聲，書爲心畫」，書法是表露心境的最好方式之一。大凡從事書法創作的人，也不外乎三種：一是試圖以書法而揚名獲利者，此種書法可稱爲「書技」，二是以書法爲生活之樂趣者，此種書法可稱爲「書藝」，三是以書法藝術爲手段或工具進行思想宣傳或淨化社會風氣者，所謂「以書載道」也。

正如豐子愷所說「弘一法師，是一層一層走上去」的人生歷程，李叔同在書法方面也是從前兩種一步一步走過來的。他少年時代秉承家學，日課楷書，其目的是爲了應付科舉考試；16歲時拜津門書法名家唐靜岩爲師，大量臨習碑帖、石鼓文等，純粹出於個人的藝術愛好。33歲時在上海擔任《太平洋報》編輯期間，他曾爲該報題寫報額，經常在報上發表書法作品，以書法宣傳民族精神；並在報上刊登「李叔同書例」，以出售書作維持生活。在寓居滬上和在浙江一師任教期間，他堅持臨寫碑帖，也是出於對書法的濃厚興趣。出家後他對書法的認識有了根本的變化，他書寫大量的佛教警句、對聯、佛經、佛號，廣結佛緣，是爲了宣傳佛教思想，對廣大的國民進行道德教育，以達到淨化社會風氣的目的。可見李叔同在書法領域變化的原因曾經是多樣的，但在出家後卻變得十分的單純，正如他在詩詞《月》中說寫「惟願靈光普萬方，蕩滌垢滓揚芬芳」，也正是因爲這種單純，他的書法可謂「技進乎道」了。

李叔同曾教導學生劉質平、豐子愷等，要「藝術以人傳」而不是「人以藝術傳」。其實從他的人生經歷看，早年的他還是著力於文藝，以藝揚名的。就書風的變化看，一九二三年以前他於碑帖著力最多，受北碑的影響尤深，故難免「六朝習氣」，不過他與一般的學書者也有明顯的不同，他臨習碑帖，大多數不按傳統的自右向左書寫的習慣，這是由於他接受了西學的影響，敢於突破陳規，大膽創新；他學碑帖能做到「學什麼像什麼」，除了因爲他有過人的藝術天賦以外，還得益於他學習西洋寫實繪畫所養成的傑出造型能力，就他大量臨摹逼肖的墨跡看，他對自己的這種能力也是引以爲自豪的，但也正是因爲這個緣故，出家前他並沒有形成自己獨具特色的書風。

在出家前他臨碑帖、摹石鼓、題報額、寫海報、治印章、書卷軸、作墓誌、籌辦團體，以書會友，以藝揚名。而不久他就認識到「耽樂書術，增長放逸」，《李息翁臨古法書自序》出家前一晚，他爲同事姜丹書亡母強太夫人書墓誌銘後折筆，誓絕翰墨之緣，由此可見他當時認爲書法是一種俗藝，帶有塵俗的「垢滓」，耽於此道必將影響自己的佛法修行。然而，他的出家爲僧引起社會的廣泛反響，加上他的書法本來就頗受人們喜愛，所以求書者更盛於前。出家後不久的一九一八年秋，他和范古農居士同往嘉興精嚴寺閱覽藏經，令他頗覺爲難，范氏求墨寶者絡繹不絕，令他喜見，范氏勸曰：「若用書法改寫佛語，以種淨因，此亦佛事。」受此點撥，弘一遂大量抄寫佛經、佛語等，以書法爲手段廣結善緣。這是弘一書法發展的一大轉捩。

觀念轉變後，創作自然是多了，但多年形成的書法面貌要改變卻不是一蹴而就的。普陀山印光大師認爲他寫經用「書札體格，斷不可用」，應該「如進士寫策，一筆不容苟簡」，經這番啓發，弘一方有所悟，重新苦練工楷。由於他悟性極高，又有很好的功底，經過一段時間的練習後，拋棄以往書法運筆粗重硬朗、字體工整樸茂的張揚靈動、才情橫溢的特色，蕩滌在俗時的「垢滓」，並形成了獨特的「弘一體」書風。

弘一法師李叔同的書法，葉聖陶先生曾分別于一九三七年和一九八〇年作《弘一法師的書法》和《全面調和》兩文，對弘一的書法進行了精闢的評價。吳昌碩在看完弘一一九二五年書寫的《梵網經》後曾題書二絕加以讚賞，其一：「昔聞烏柏……稱禪伯，今見智常眞學人。」其二：「四十二章三乘參，浮堤殘劫幾成塵，鑴華石墨舊經龕，摩挲玉般珍珠字，光景俱忘眞學人。」將弘一比作南朝智永和尚，可見評價之高。

弘，自己認爲：「朽人之字所示者，平淡、恬靜、沖逸之致也。」《致馬冬涵信》這種自我評價是中肯的。他從絢麗多彩、輝煌燦爛的塵世生活，捨家棄業遁入佛門，出家前李叔同的種種行爲都是爲了證明自己的才能，證實自己對國家、民族、社會的價值，出家後則將全部精力用來探求人生的究竟，心境也歸於靜寂。這正是書畫創作所需要的一種狀態。清初惲南田跋元代曹知白畫云：「雲西筆意靜、淨、眞逸品也。山谷論文云：……蓋世聰明，精彩決矓，離卻靜淨二語，便墮短長縱橫習氣。」——涪翁評文，吾以評畫。」歷代文人爲文學藝術確立的終極標準就是「靜、淨」二字，「靜」者、寂寞、孤迥也，南田認爲「寂寞無可奈何之境，最宜入想、亟宜著筆。」「淨」者，清也，只有清才能不納垢滓，才能「澄懷觀道」，所以中國藝術家以得「靜、淨」之氣爲高，但古往今來，能達到這一標準者鳳毛麟角，屈指數來，恐僅唐王維、元倪瓚、清初弘仁、近代弘一四人而已。四者的經歷各有不同，但都皈依佛法，心境沈寂，書畫藝術不是他們維生的手段，而是表達生命體驗、宣揚人性芬芳的途徑，因此他們都在不經意中達到了藝術的最高峰。

閱讀延伸

雄獅美術編，《弘一法師翰墨因緣》，雄獅圖書股份有限公司，2003。

熊宜敬，《弘一大師一生行誼（俗世篇）》（出家篇）》，《典藏No.130, No.131》，2003。

李叔同——弘一法師年表

年代	西元	生平與作品	歷　史	藝術與文化
光緒六年	1880	九月二十日生於天津河東區。祖籍浙江平湖。父李世珍，清同治四年進士，曾官吏部主事，後辭官經商，爲天津巨富。	清廷於天津設電報總局。曾紀澤赴俄國交涉，撤消伊犁條約。法國入侵越南，又侵中國南海。	秦祖永《桐陰論畫》刊行。趙之謙編《鶴齋叢書》。
光緒十年	1884	八月初五日，父筱樓病故，享年七十二歲。臨終前囑家人延請僧人誦《金剛經》。叔同由是開始對佛教留下深刻印象。	新疆改爲行省。劉銘傳率臺灣軍民擊退入侵法軍，法海軍封鎖臺灣。	趙之謙卒。吳大澂編撰並刻成《說文古籀補》十四卷，附錄一卷。《點石齋畫報》創刊。
光緒十七年	1891	始學篆書，臨《宣王獵碣》。又學隸書、魏碑，臨《張猛龍碑》、《張遷碑》、《龍門二十品》等。	康有爲《大同書》成，又撰成《新學僞經考》、《孔子改制考》，爲變法維新建立思想理論基礎。	胡佩衡生。
光緒廿二年	1896	從趙少梅學詩文，從唐靜岩學篆隸及治印。始學算術、外語等西學。	維新派在上海創辦《時務報》，梁啓超任主編。	中國開始向日本派遣留學生。任頤、虛谷卒。陳之佛、秦仲文生。
光緒廿三年	1897	遵母命與天津俞家茶園茶商之女俞氏成婚，並分得30萬元家產。	12月，工部主事康有爲上書光緒帝，請求變法圖強。	吳友如繪《蠶桑絡絲織綢圖說冊》
光緒廿四年	1898	八月，戊戌變法失敗，爲避康黨之嫌，攜眷奉母遷居上海。入袁仲濂、許幻園等組織的「城南文社」。文名冠滬上。	五月，光緒帝接受康梁的主張，實行維新變法。八月，慈禧太后發動「戊戌政變」。	豐子愷、李苦禪、衛天霖、陳子奮生。京師大學堂創辦。《點石齋畫報》停刊。潘天壽、錢松岩生。
光緒卅一年	1905	二月，母逝，扶柩回津，首倡喪禮改革。八月，東渡日本留學。	孫中山等在日本東京成立「中國同盟會」。	張謇在南通創辦中國最早的博物館——通州博物苑。

年代	西元	生平	國內外大事	文藝大事
光緒卅二年	1906	八月，入東京上野美術學校油畫科學習，師從黑田清輝。冬，創辦春柳劇社，年底爲賑濟徐淮地區受洪水之災的災民，首演《茶花女遺事》，飾演茶花女，得日本各界好評。	孫中山、黃興、章炳麟等制定《革命方略》，指導國內革命黨人武裝起義。	趙望雲生。李瑞清在兩江師範學堂正式設立「圖畫手工科」，爲我國高等教育最早設立的美術系科。繆荃孫《藝風堂金石文字目》成書。
宣統二年	1910	仍在日本學習，與日籍人體模特兒產生感情並結婚。		周湘創辦國內第一所民辦美術學校——中西畫函授學校。
宣統三年	1911	二月，從上野美術學校畢業，攜日籍妻子歸國抵滬。	辛亥革命爆發。	黃賓虹、鄧實編《美術叢書》初版刊行。
民國元年	1912	正月，任上海城東女學校圖畫、音樂教員。與夏丏尊、姜丹書等同事，並成摯友。秋，任浙江兩級師範學校（後稱浙江第一師範）圖畫、音樂教員。	孫中山任中華民國臨時大總統。南京臨時政府解散。正月十日袁世凱在北京就任中華民國臨時大總統。	魯迅在教育部暑期講演會上講《美術略論》。呂鳳子創辦私立丹陽正則藝術專科學校。
民國三年	1914	浙一師設置圖畫手工科，繼續任西畫、音樂教員。西泠印社成立，爲首批會員，與吳昌碩時相往來。	第一次世界大戰爆發。	高劍父在廣州創辦「春睡畫院」。楊守敬卒。
民國四年	1915	是年作《早秋》《悲秋》《送別》等詩作多件。	袁世凱復辟帝制；孫中山發表《討袁宣言》；蔡鍔等組織討袁護國軍。	國立北京高等師範設立圖畫手工科，陳師曾、李毅士、鄭錦等任教員。陳獨秀創辦《青年雜誌》、《新青年》。
民國五年	1916	十二月一日至十八日在杭州虎跑定慧寺斷食，其間寫《斷食日記》，取號「李嬰」。	袁世凱在全國人民唾罵聲中死去，復辟失敗。	蔡元培任北京大學校長。
民國七年	1918	正月初八，在虎跑寺出家，法名演音，號弘一。七月十三，正式剃度，九月入靈隱寺受比丘戒。	第一次世界大戰結束。	魯迅發表《狂人日記》。張宗祥《書法源流論》成書。陳獨秀、李大釗主編《每週評論》。
民國十三年	1924	遊衢州、溫州、寧波、杭州諸地，手書佛經多卷分贈友人。	孫中山發表《北上宣言》，年底抵京。馮玉祥發動「北京政變」。孫中山憤辭大總統職。	林紓（琴南）卒。梁啓超《中國近三百年學術史》發表。
民國十六年	1927	秋，在上海爲豐子愷主持皈依式。期間與豐有《護生畫集》的編繪計劃。	蔣介石發動「4·12」反革命政變。共產黨領導南昌起義和秋收起義。	吳昌碩、康有爲卒。書畫期刊《湖社月刊》在北京創刊。
民國十八年	1929	九月在上虞白馬湖居所「晚晴山房」度五十生日。	蔣桂、蔣馮戰爭先後爆發。	故宮博物院《故宮週刊》創刊。
民國廿年	1931	是年始專學南山律。	日本關東軍製造「9·18事變」。	郭沫若《甲骨文研究》刊行。
民國廿六年	1937	居閩弘法已十年。七月十三，因感憤於日寇侵略，書《殉教》明志。	「七·七盧溝橋事變」爆發。12月13日，日軍製造「南京大屠殺」慘案。	金岳霖《邏輯》、梁漱溟《鄉村建設理論》出版。
民國三十一年	1942	九月初四，圓寂於泉州溫陵養老院晚晴室，臨終前三日書「悲欣交集」。	中國共產黨「整風運動」開始。	毛澤東發表《在延安文藝座談會上的講話》、郭沫若《虎符》、《屈原》等演出或出版。